숨은 요괴를 찾아라!

초판 1쇄 인쇄 2019년 3월 10일
초판 1쇄 발행 2019년 3월 20일
발행인 이정식 **편집인** 최원영
편집책임 안예남 **편집담당** 양지정
출판마케팅 담당 홍성현 **제작 담당** 오길섭
발행처 서울문화사
등록일 1988년 2월 16일
등록번호 제 2-484
주소 서울시 용산구 새창로 221-19
전화 02)799-9149(편집), 02)791-0750(출판마케팅)
팩스 02)799-9334(편집), 02)749-4079(출판마케팅)
디자인 김희경
인쇄처 에스엠그린 인쇄사업팀

숨은 요괴를 찾아라!

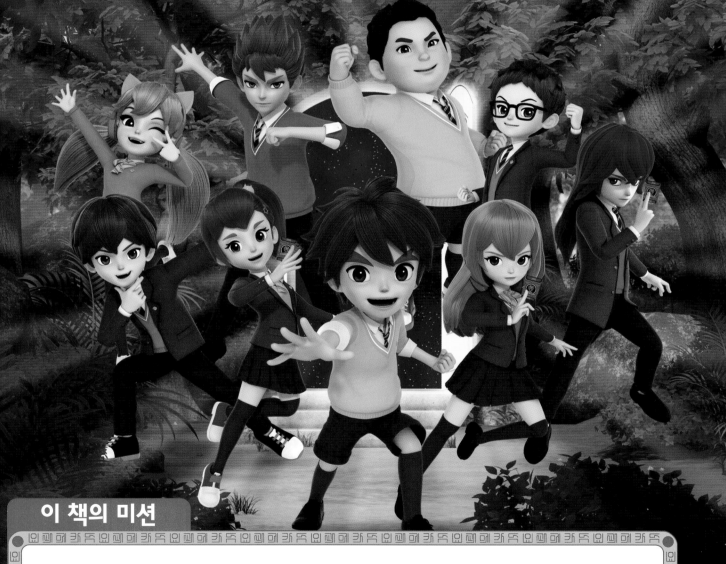

이 책의 미션

알쏭달쏭 십이지 정령의 미션을 통과하라!

십이지 정령들은 짓궂은 장난을 좋아해. 오늘은 정령들이
테이머들을 놀려 주기 위해 책 속에 알쏭달쏭한 열두 가지 미션을 준비했대.
하지만 그렇다고 호락호락하게 당할 테이머들이 아니지!
친구들이 도와준다면, 테이머들이 미션을 멋지게 해결할 수 있을 거야.
자, 그럼 다음 페이지를 열어 첫 번째 미션을 만나러 가 보자고~!

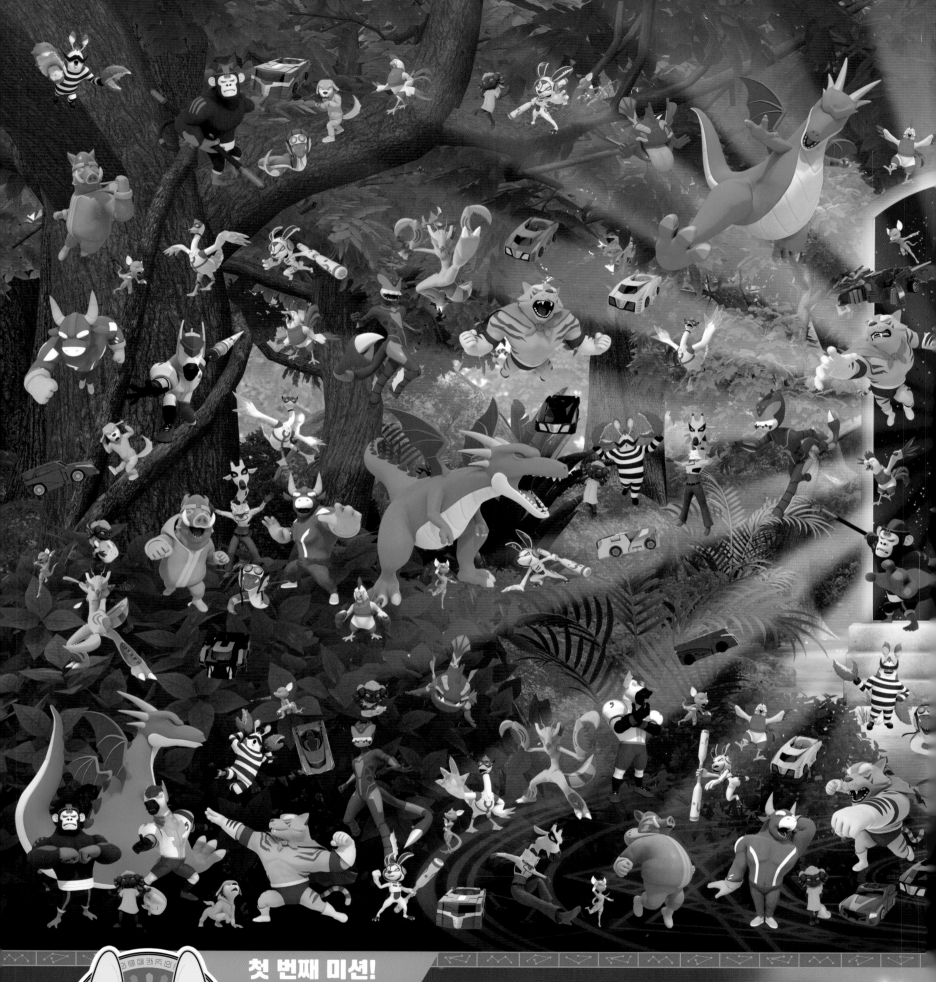

꼭꼭 숨어라! 머리카락 보일라!

십이지 정령들이 숨바꼭질을 하고 있어.
제한 시간 내에 오른쪽 상자의 정령들과 캡처카를 찾아봐!

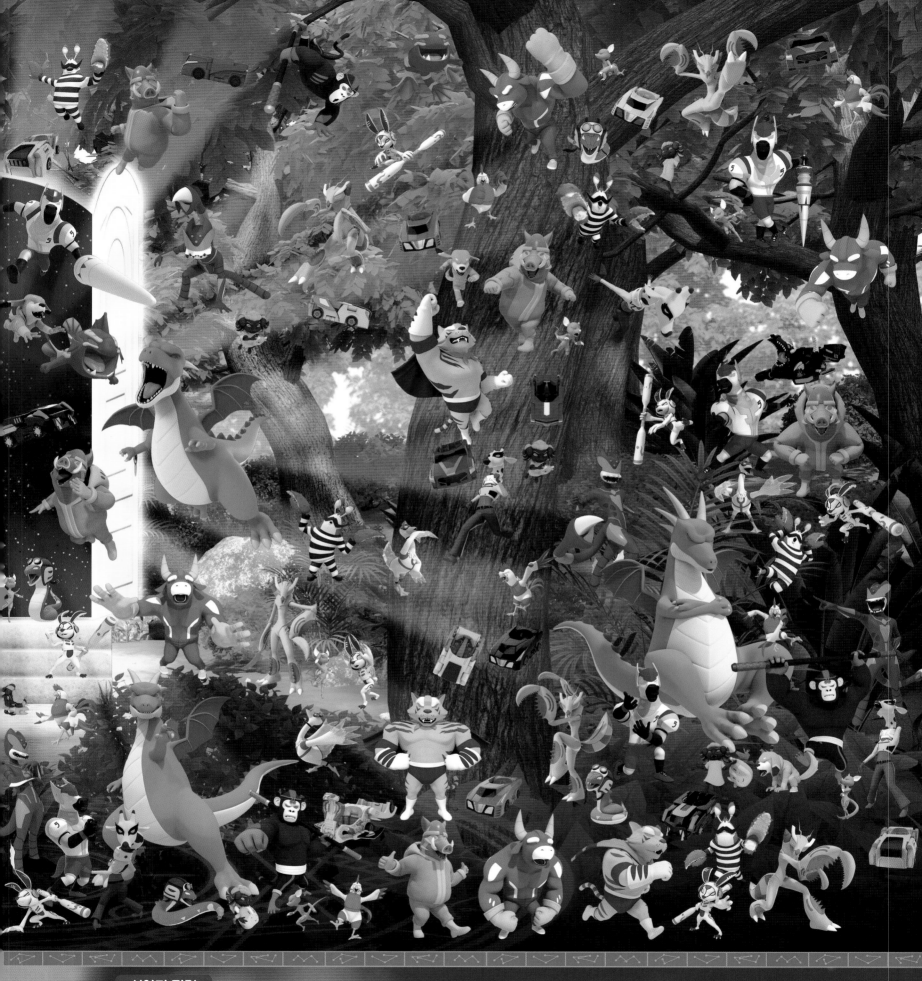

십이지 정령

놀쥐 미스터문 양피곤 써니꼬꼬

캡처카

콘돌킹 고래킹 드래곤킹 비스트킹

제한 시간!

7분

누가누가 잘 싸우나!

이기는 편 우리 편!

최강의 요괴는 누구일까?

두 번째 미션!

용호상박! 배틀의 승자는?

호랑나비와 우신곤의 배틀이 시작됐어! 열심히 응원하는 요괴들 사이에서 제한 시간 내에 오른쪽의 요괴와 정령들을 찾아봐!

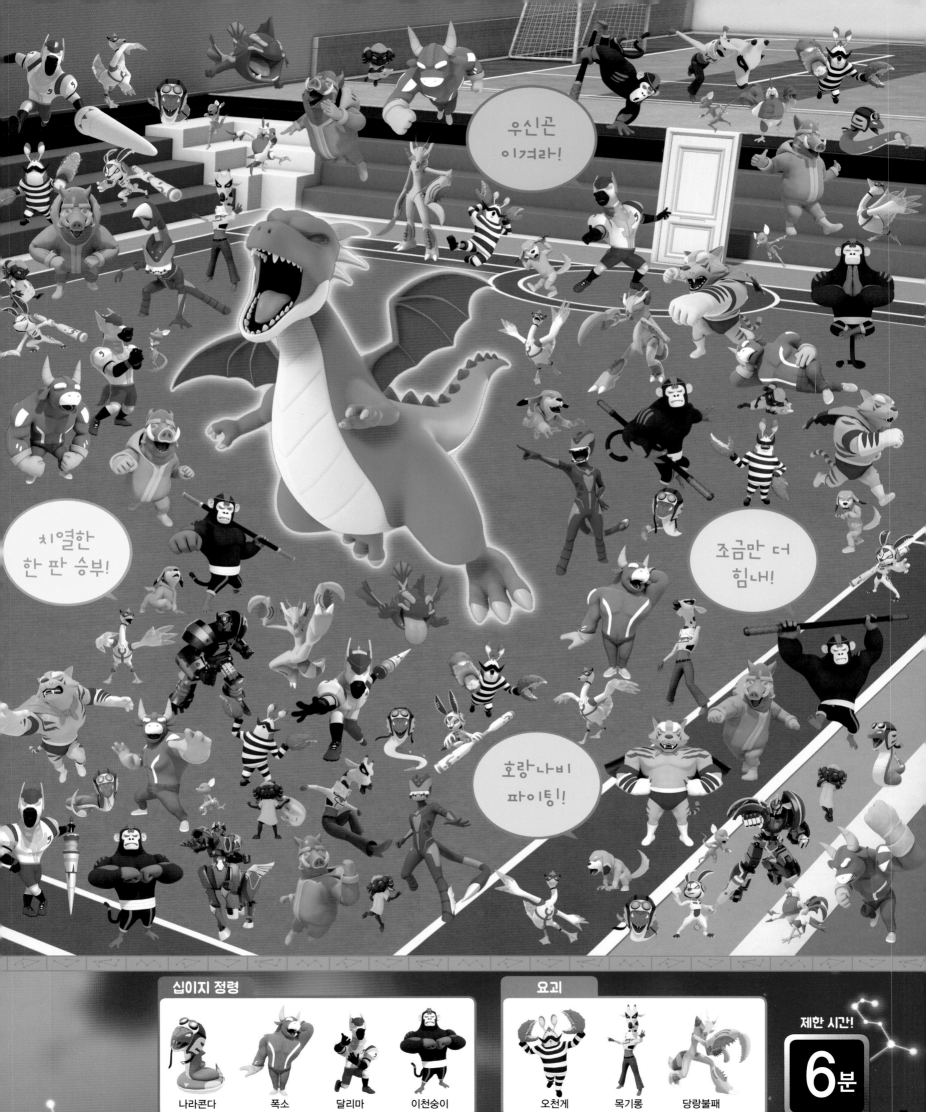

십이지 정령

나라콘다

폭소

달리마

이천숭이

요괴

오천게

목기롱

당랑불패

제한 시간!

6분

똑같은 그림을 찾아라!

같은 그림이 그려진 십이지 정령 카드가 2장씩 있어.
아래 그림에서 함정을 피해 12쌍의 카드를 모두 찾아봐!

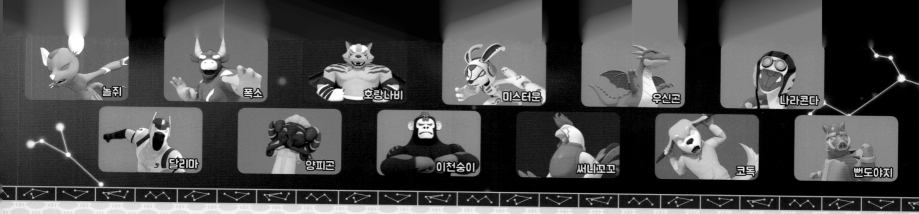

놀쥐 폭소 호랑나비 미스터문 우신곤 나라콘다
달리마 양피곤 이천숭이 써니꼬꼬 코독 뻔도야지

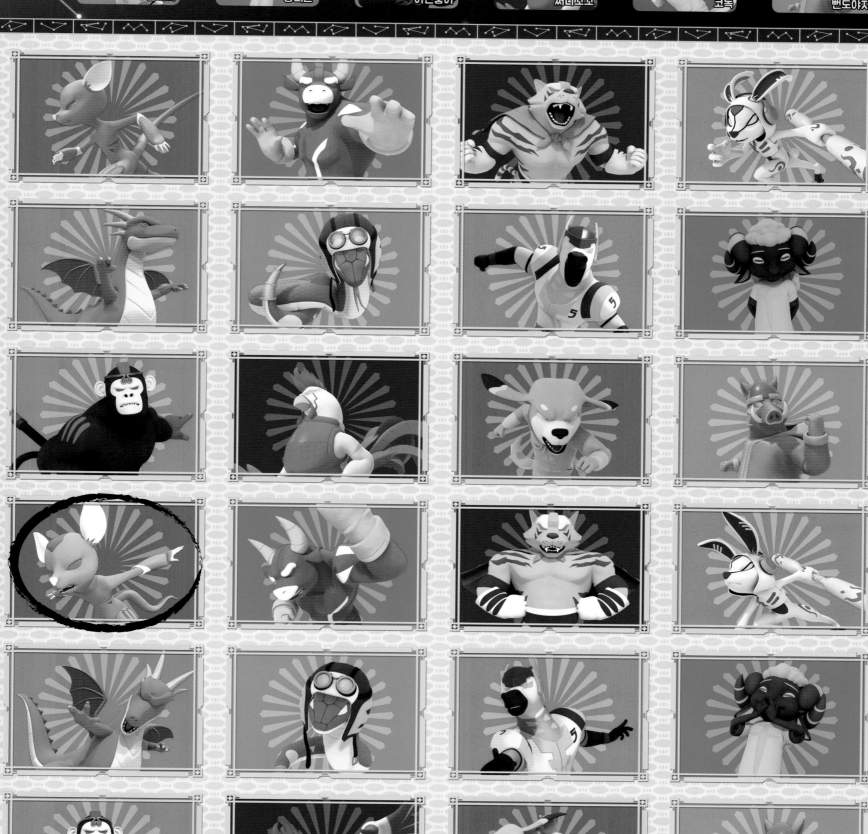

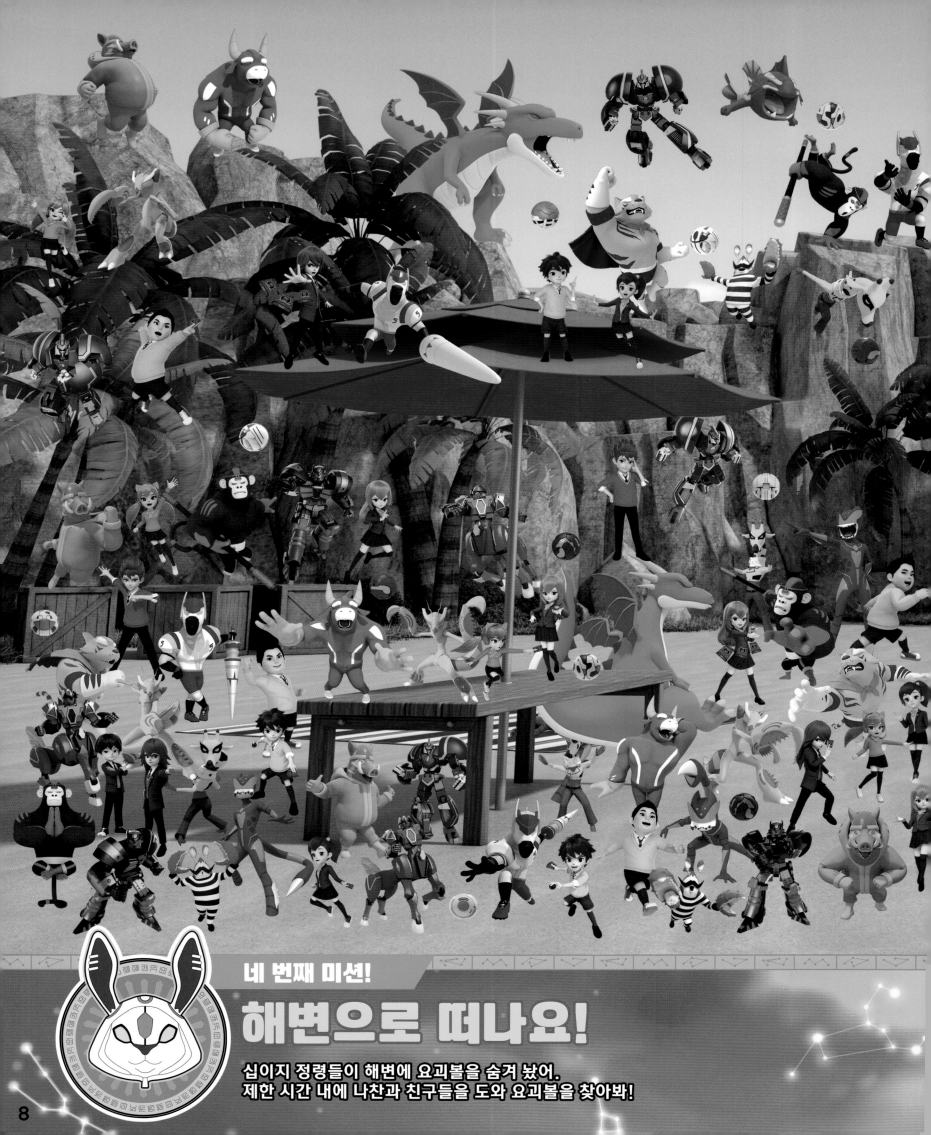

네 번째 미션!

해변으로 떠나요!

십이지 정령들이 해변에 요괴볼을 숨겨 놨어.
제한 시간 내에 나찬과 친구들을 도와 요괴볼을 찾아봐!

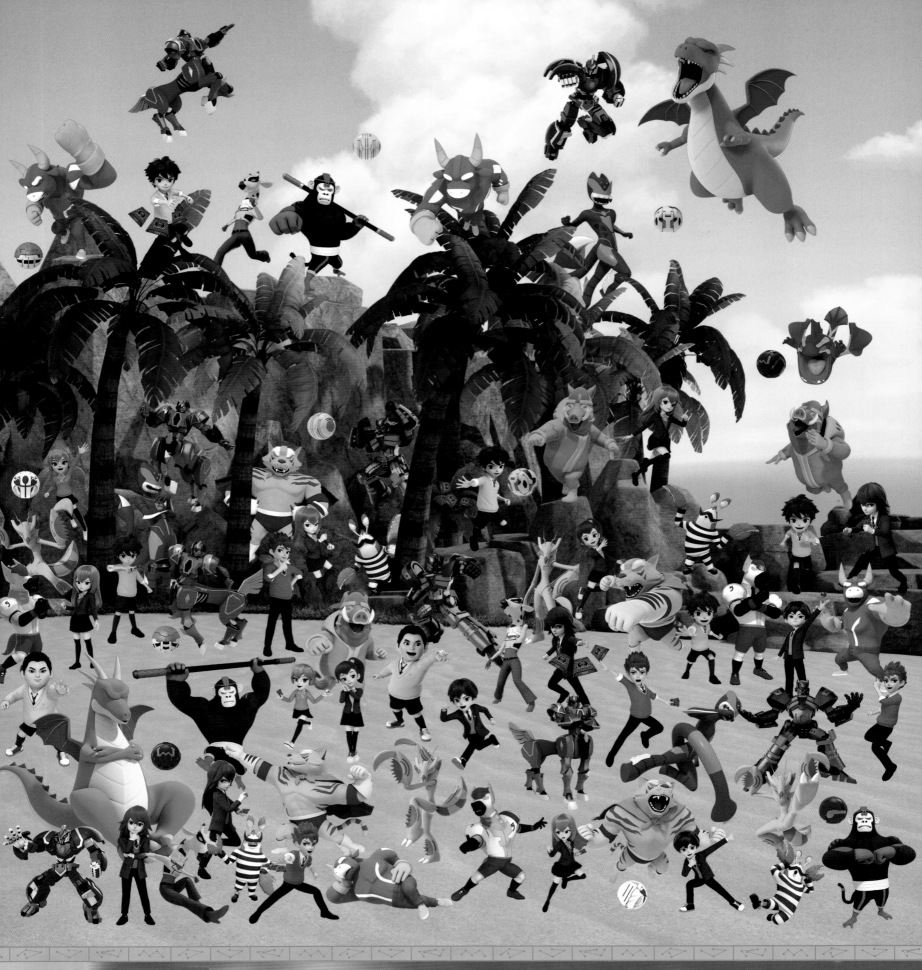

테이머

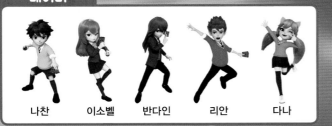

나찬 이소벨 반다인 리안 다나

요괴볼

엘레강스왕 독소갈 목기롱 험담치 당랑불패 오천게

제한 시간!

8분

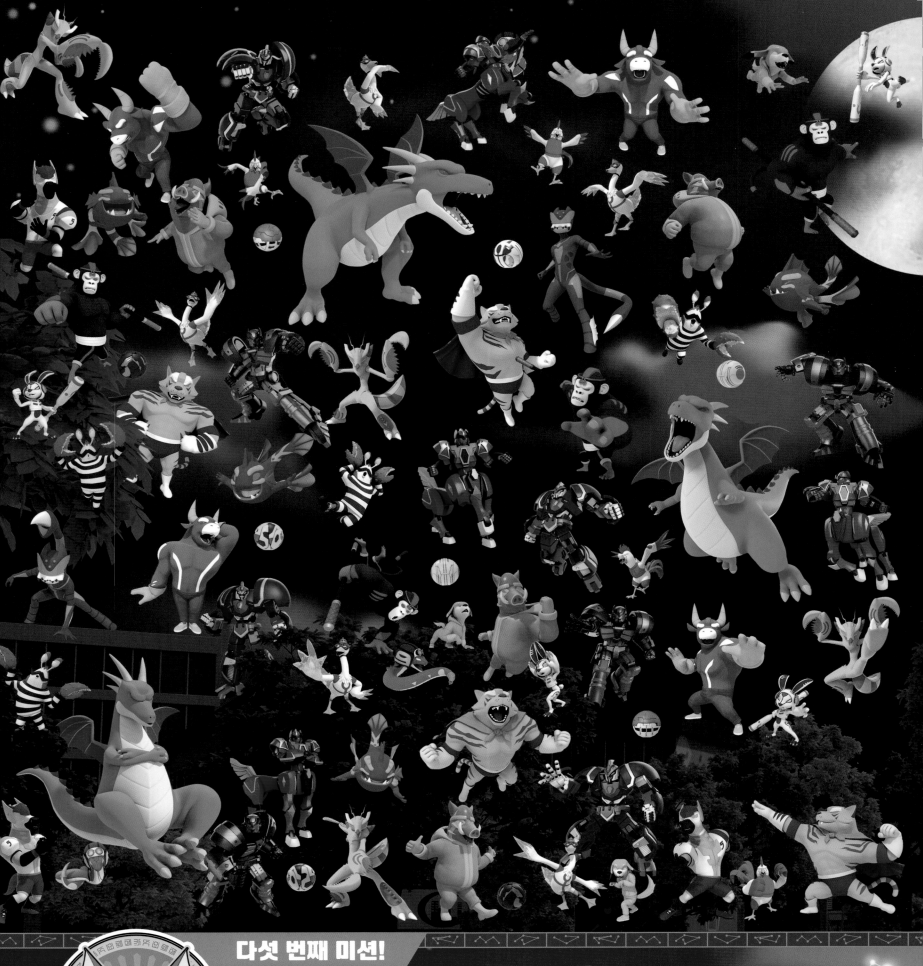

달밤의 요괴를 찾아라!

날씨가 어두워져서 몇몇 요괴와 수호 정령들이 보이지 않아.
제한 시간 내에 오른쪽 박스의 요괴와 수호 정령들을 찾아봐!

10

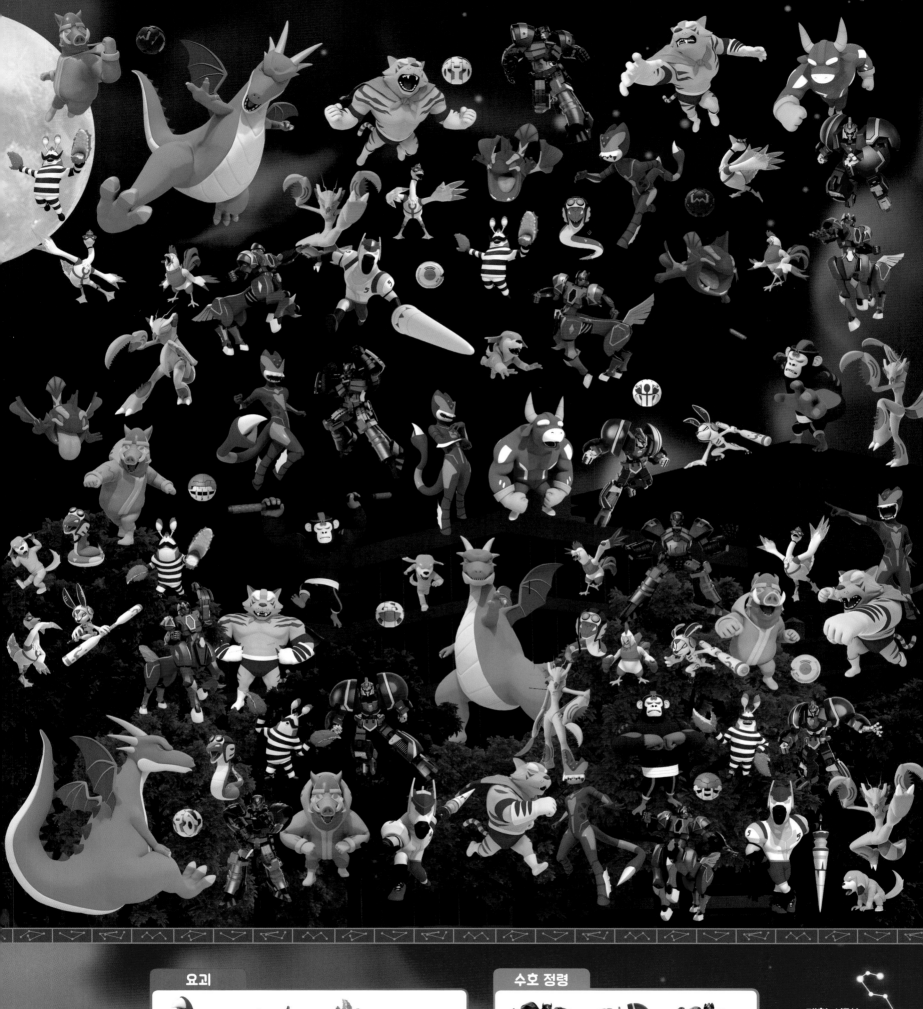

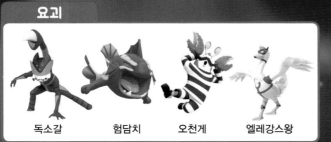
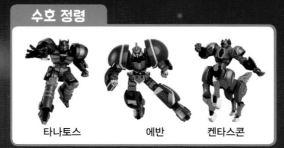

요리조리 노래를 완성하자!

별똥별을 타고서 / 밤하늘에 내려와 / 지구별에 흩어져 / 어지럽게 만들자 /
요리조리 요리조리 / 신나게 흔들어 / 요리조리 요리조리 / 세상을 흔들어 /
요리조리 요리조리 / 다 함께 흔들어 / 요리조리 요리조리 / 흔들어 흔들어 /

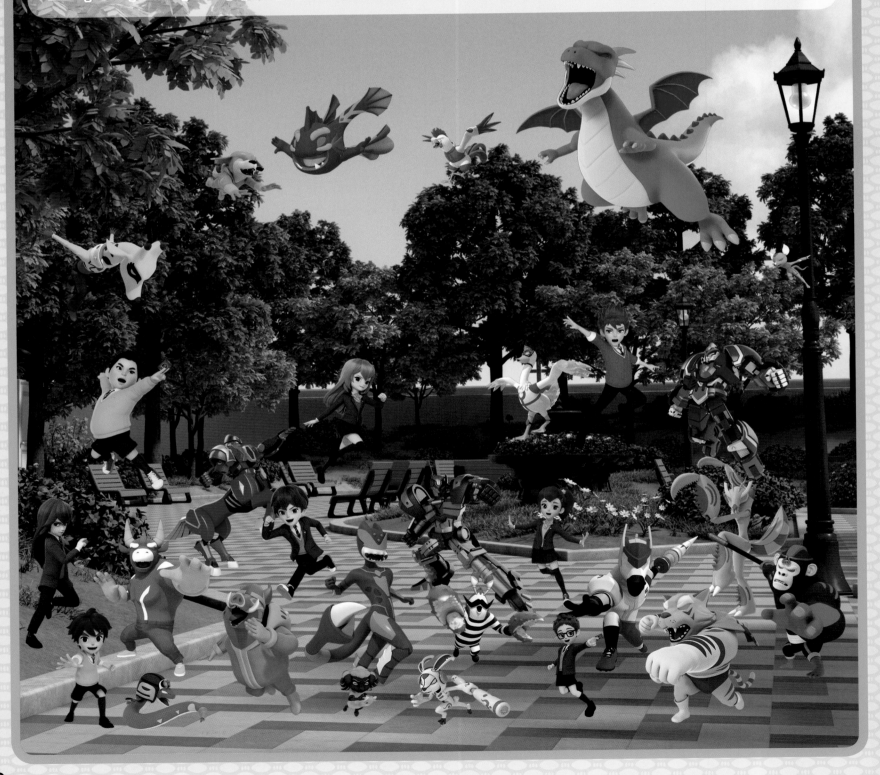

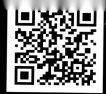

요괴메카드 친구들이 노래에 맞춰 숨수고 있어. 두 그림을 비교해
노래 가사가 바뀐 부분을 찾고, 동작이 달라진 친구들도 모두 찾아봐!

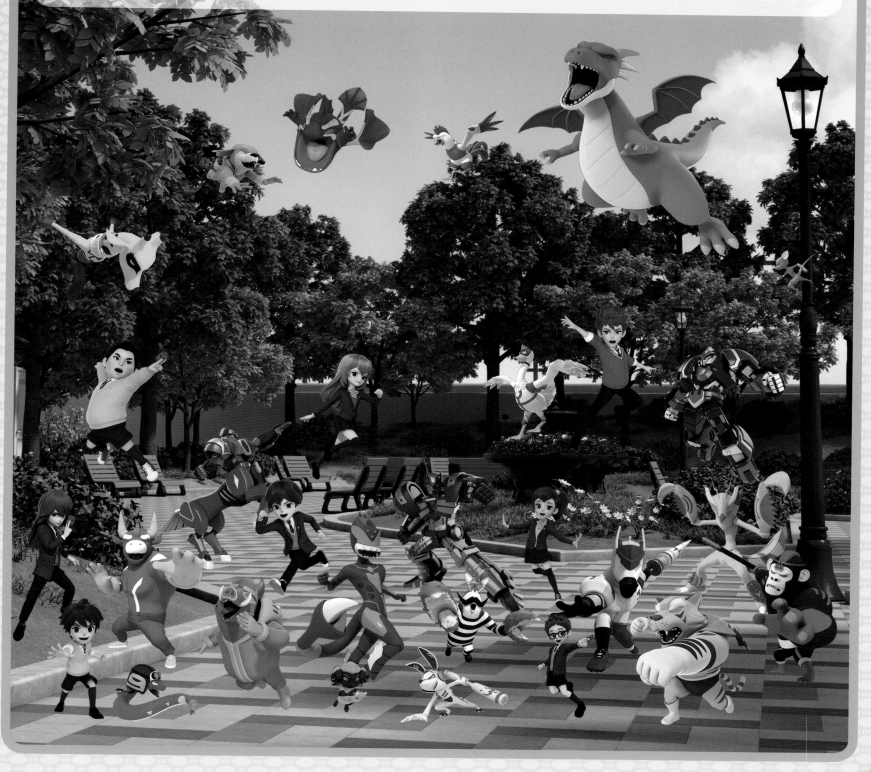

별똥별을 타고서 / 밤하늘에 올라타 / 지구별에 흩어져 / 이상하게 만들자 /
요리조리 요리조리 / 신나게 흔들어 / 이리저리 요리조리 / 지구를 흔들어 /
요리조리 요리조리 / 다 같이 흔들어 / 요리조리 요리조리 / 흔들려 흔들어 /

와글와글 수업 시간!

시끌벅적한 교실에서 나찬과 친구들이 열심히 수업을 듣고 있어.
제한 시간 내에 오른쪽 박스의 요괴메카드 친구들을 찾아봐!

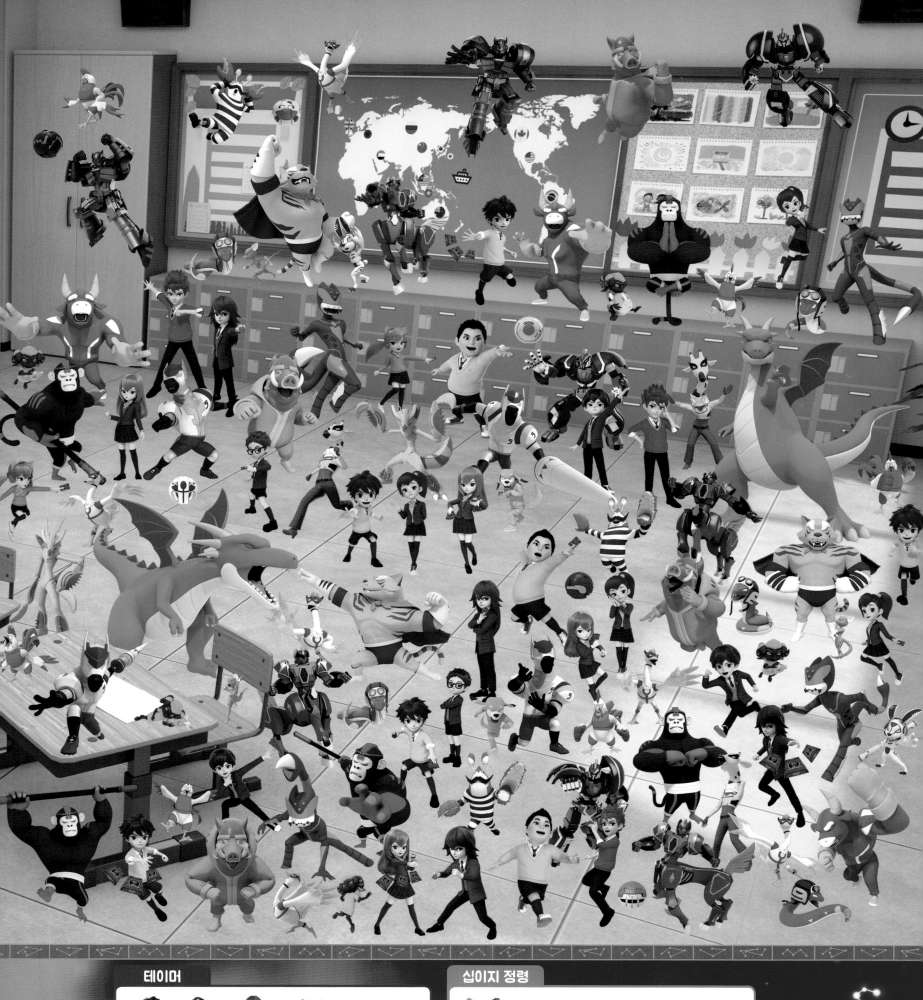

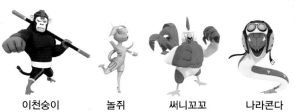

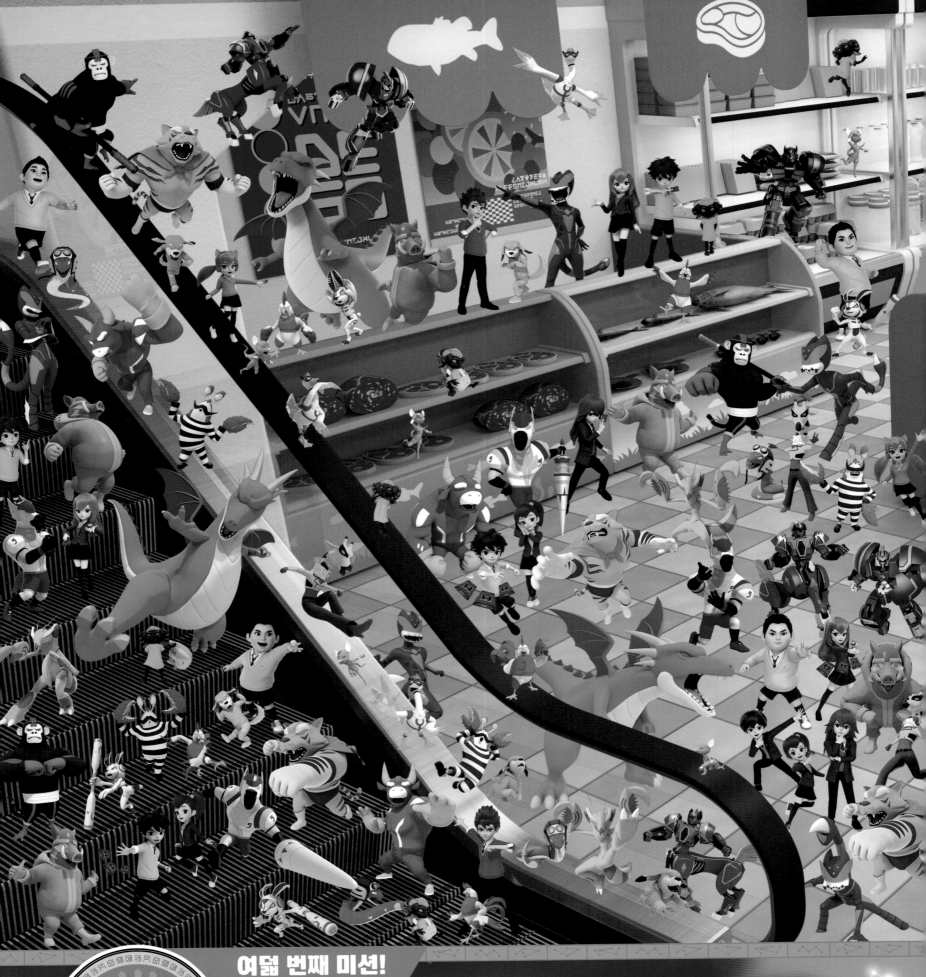

마트 대소동!

마트에 십이지 정령들이 나타났어!
다양한 물건이 가득한 마트에서 정령 친구들을 찾아봐!

십이지 정령

뻔도야지

코독

양피곤

폭소

우신곤

호랑나비

미스터문

제한 시간!

4분

17

바뀐 부분은 모두 몇 개?

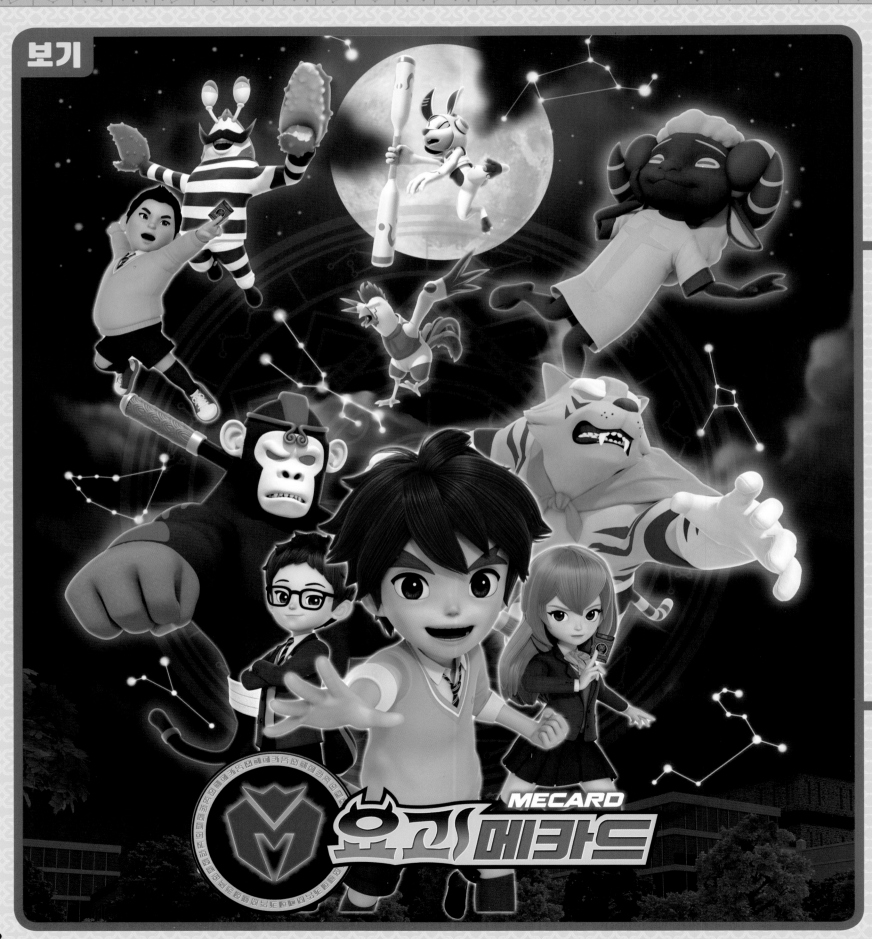

MECARD

요괴메카드

18

<보기>의 그림을 A와 B 그림으로 바꾸다가 그림 속 인물과 정령들이 조금씩 바뀌었어.
각각 몇 군데가 바뀌었을까? 구석구석 찾아봐!

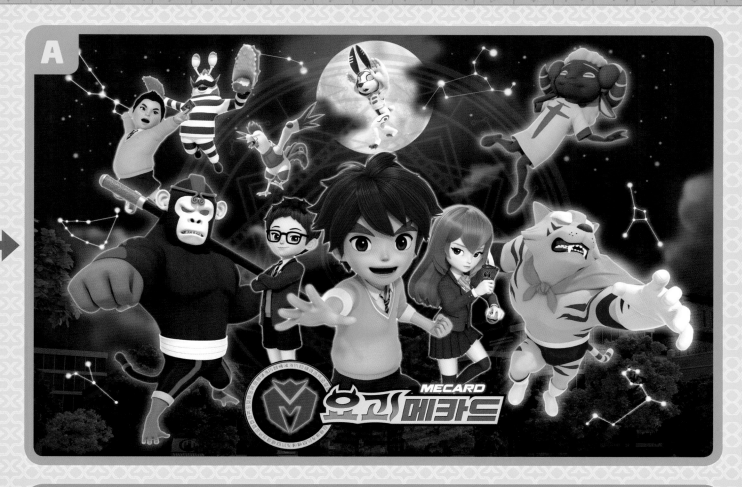

바뀐 부분은
모두 몇 개?

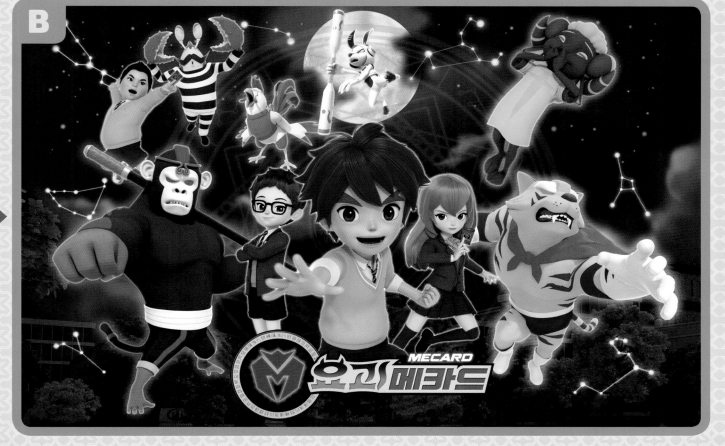

바뀐 부분은
모두 몇 개?

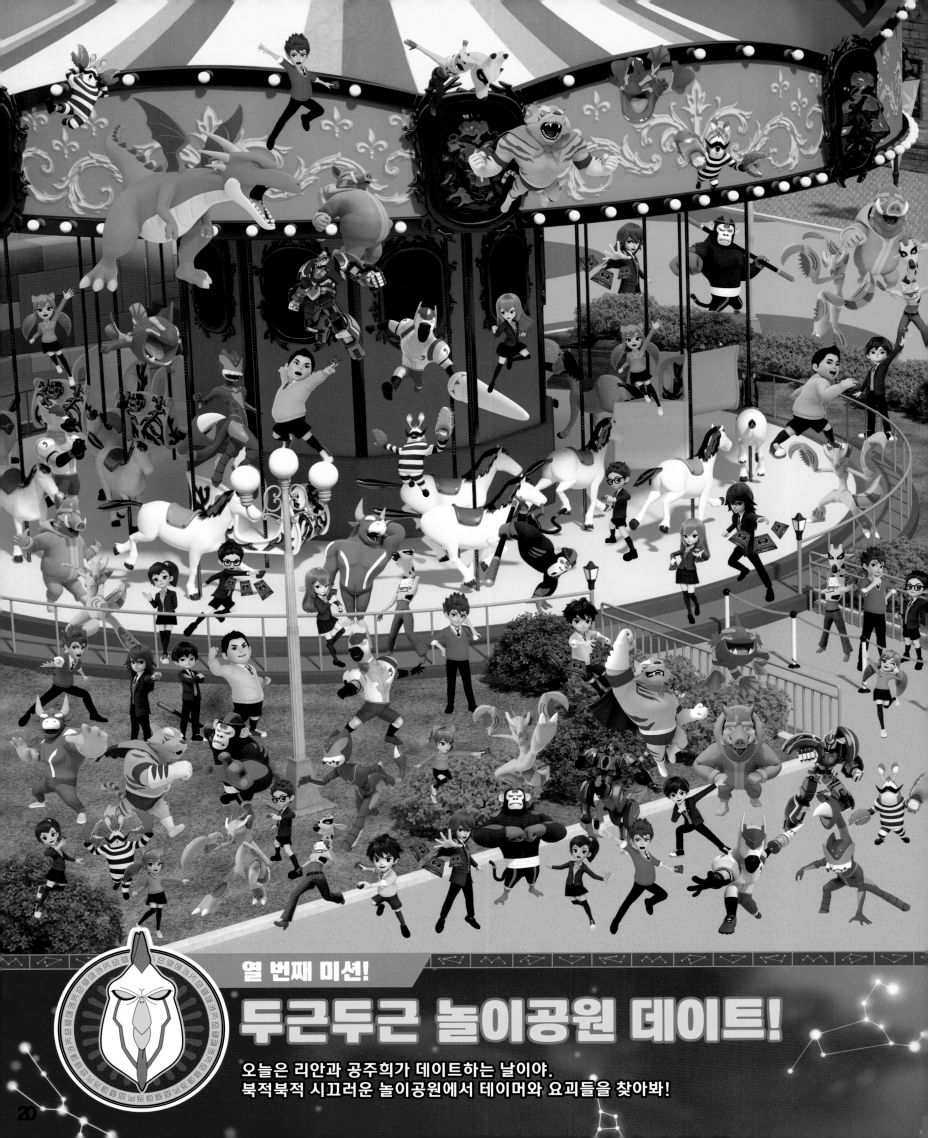

열 번째 미션!

두근두근 놀이공원 데이트!

오늘은 리안과 공주희가 데이트하는 날이야.
북적북적 시끄러운 놀이공원에서 테이머와 요괴들을 찾아봐!

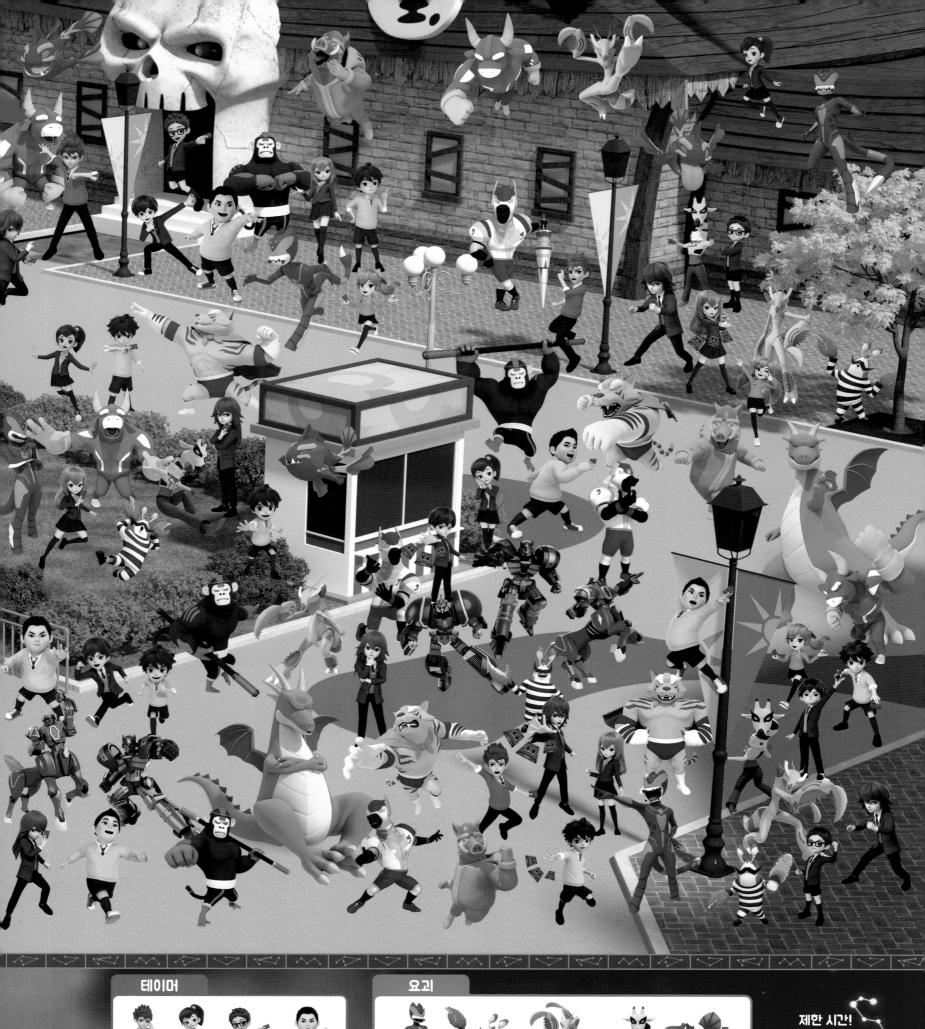

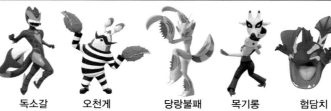

요괴 골라내기!

전투장에서 뛰노는 십이지 정령 사이에서 말썽쟁이 요괴 여섯 마리만 쏙쏙 골라 봐!

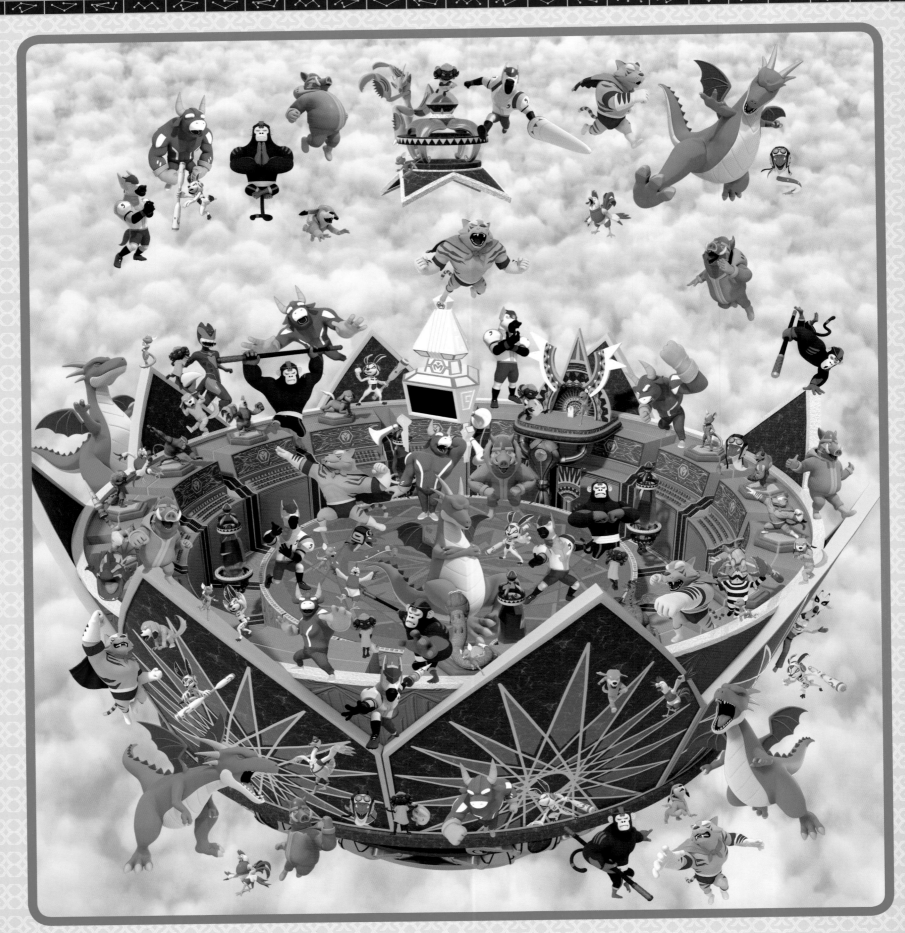

정령을 소환하라!

열두 번째 미션!

사다리를 타고 내려가서 정령을 멋지게 소환해 봐!

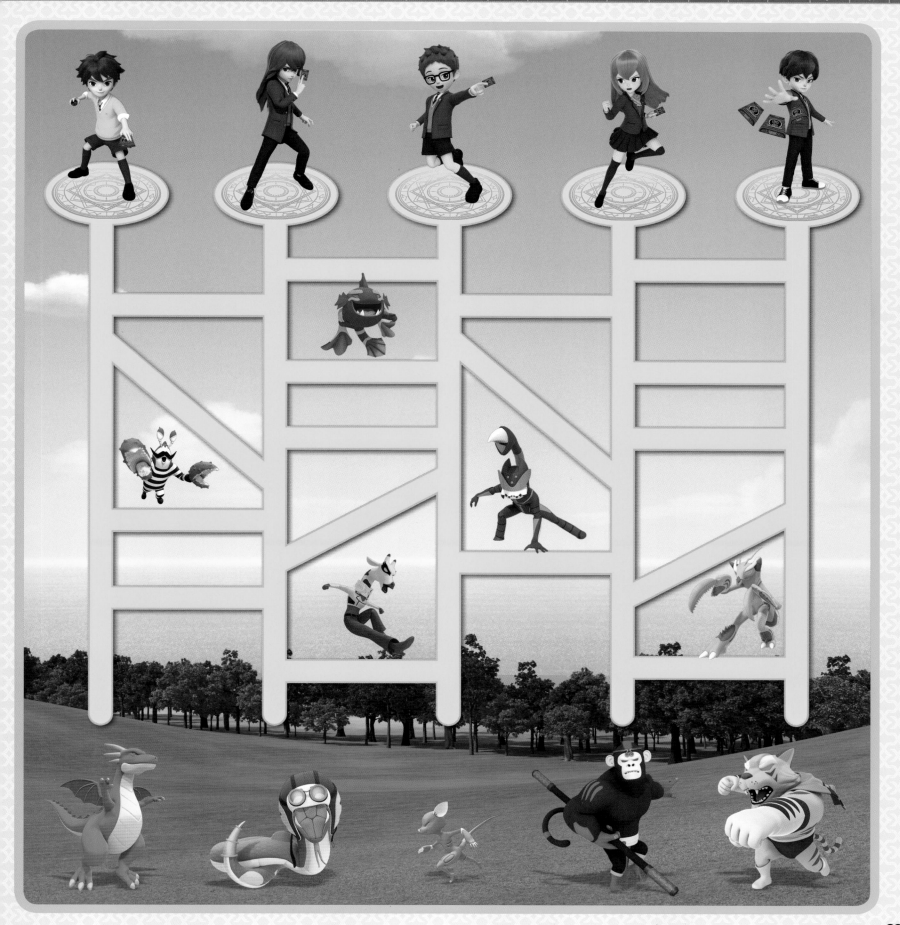

23

정답

장난꾸러기 집이시 성령들의 미션을 모두 해설했니?
아직 못 찾은 게 있다면, 정답을 확인하기 전에
다시 한번 찾아보자!

2~3쪽

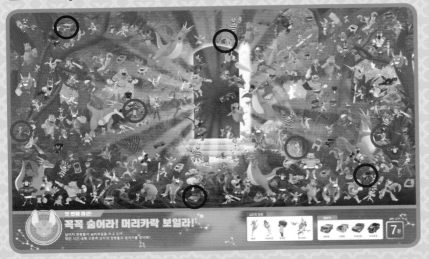

4~5쪽

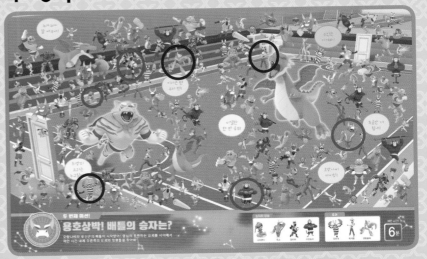

6~7쪽

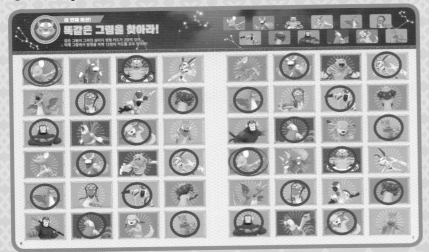

8~9쪽

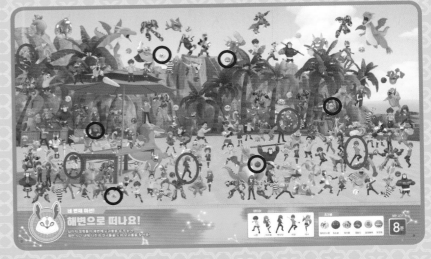

10~11쪽

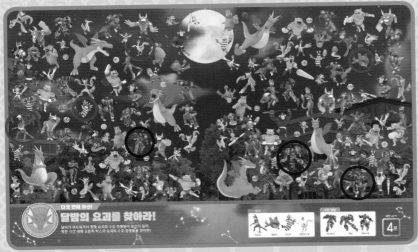

12~13쪽

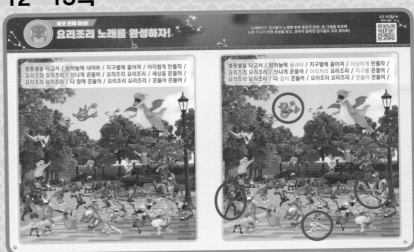

14~15쪽

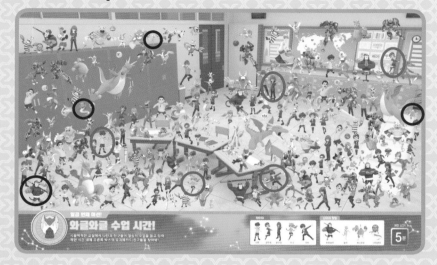

16~17쪽

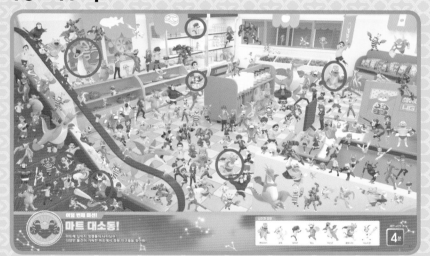

18~19쪽

20~21쪽

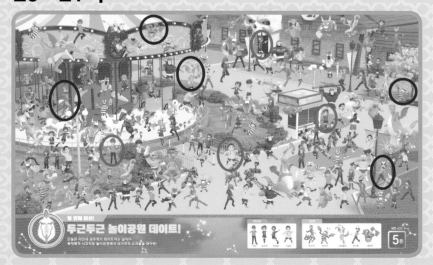

22~23쪽

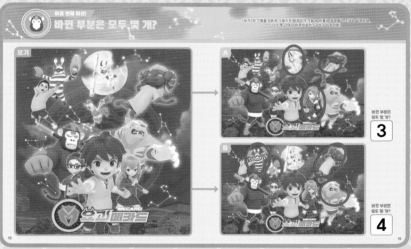

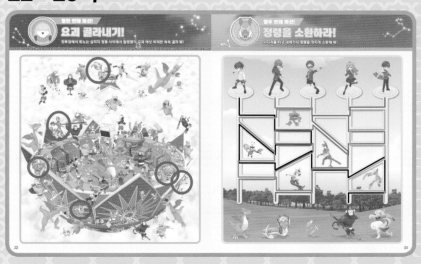